NOTRE-DAME DE PARIS

PROJET DE RESTAURATION

PAR

MM. Lassus et Viollet-Leduc.

RAPPORT.

1843.

PROJET DE RESTAURATION

DE

NOTRE-DAME DE PARIS

Par MM. Lassus et Viollet-Leduc.

RAPPORT

Adressé à M. le Ministre de la Justice et des Cultes,

Annexé au projet de restauration, remis le 31 janvier 1843.

PARIS.

IMPRIMERIE DE M^{me} DE LACOMBE,

RUE D'ENGHIEN, 12.

1843.

NOTRE-DAME DE PARIS

Par MM. Lassus et Viollet-Leduc.

RAPPORT

Adressé à M. le Ministre de la Justice et des Cultes,

Annexé au projet de restauration, remis le 31 janvier 1843.

PARIS.
IMPRIMERIE DE M^{me} DE LACOMBE,
RUE D'ENGHIEN, 12.

1843.

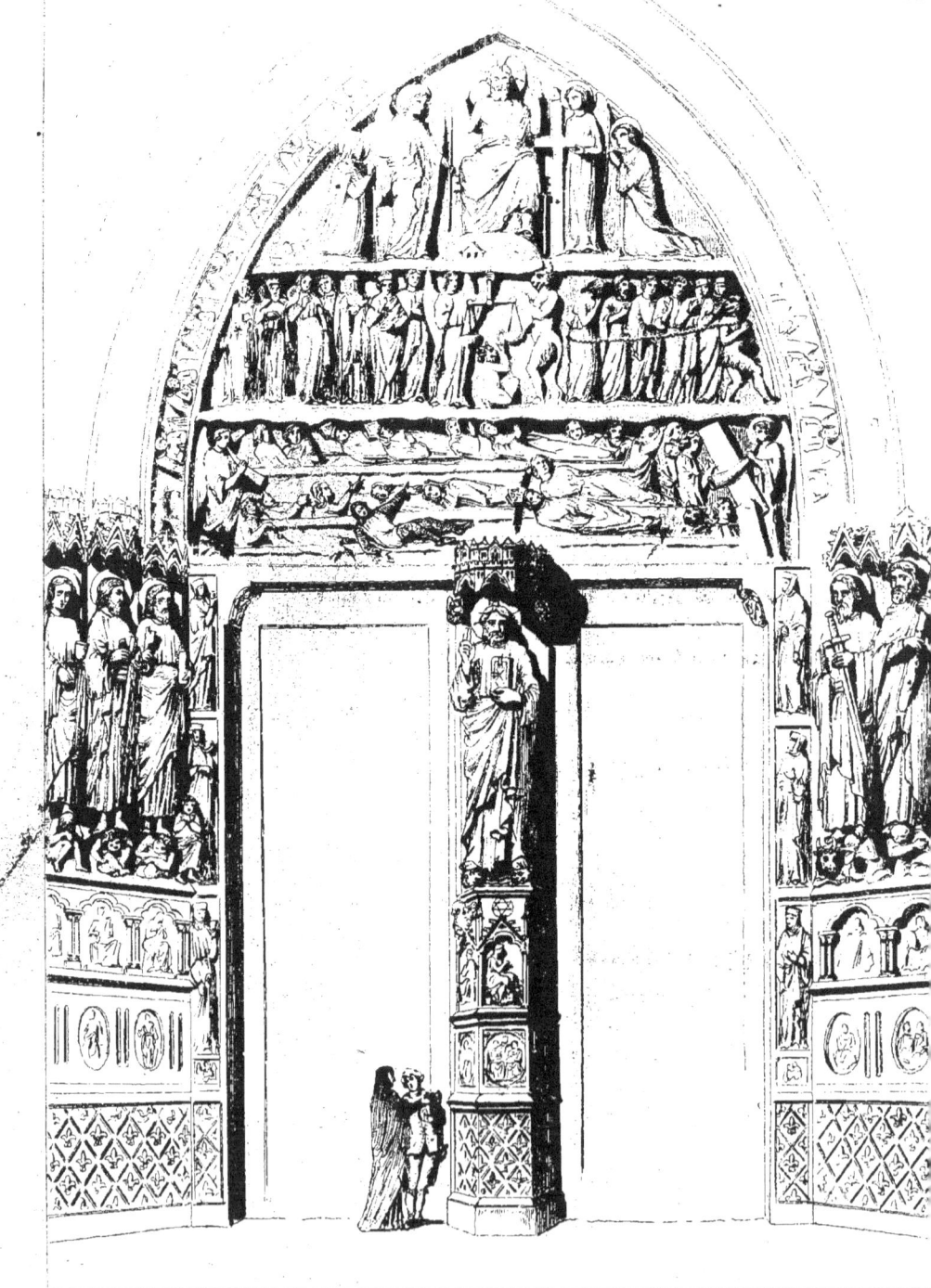

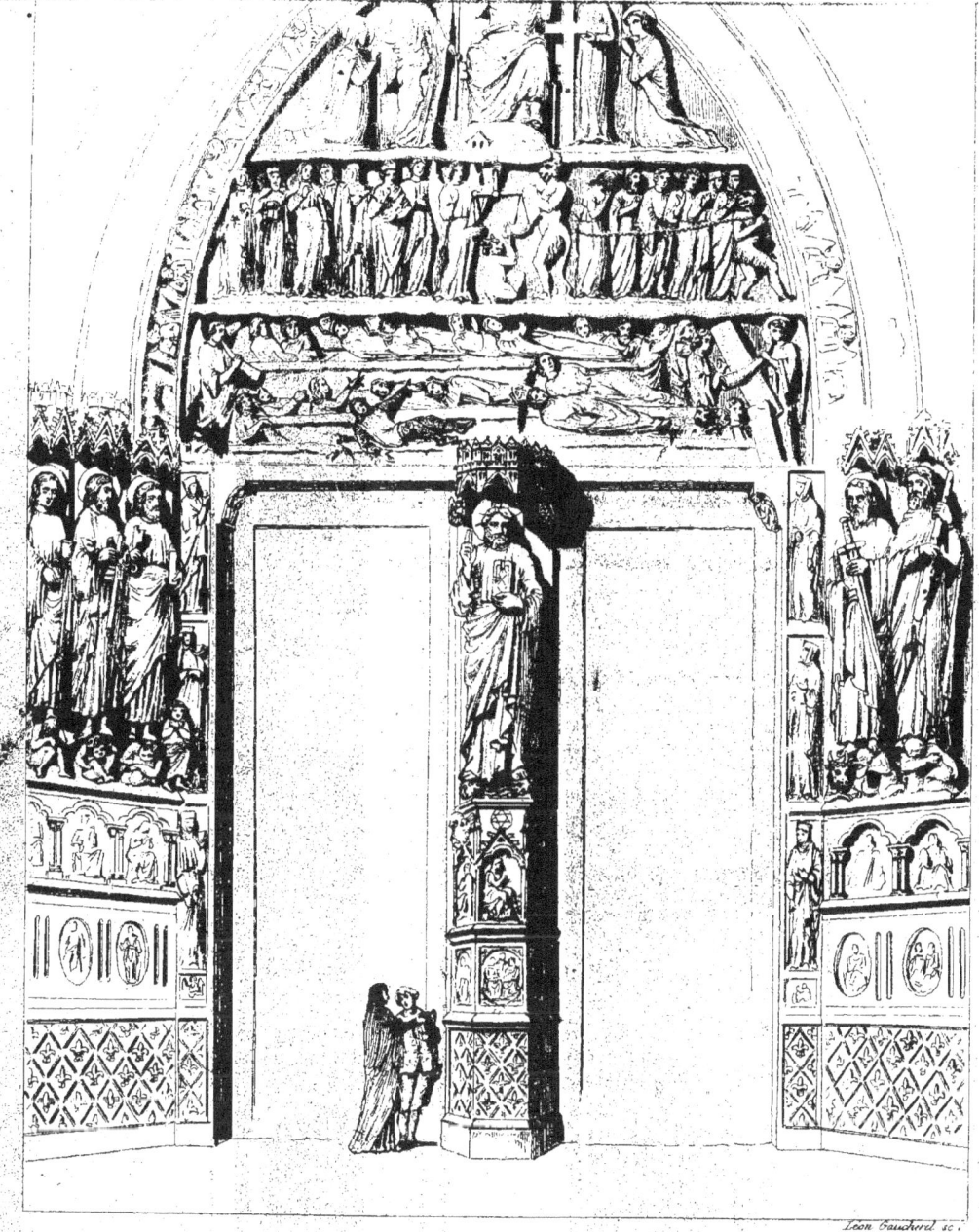

PORTE PRINCIPALE DE NOTRE DAME DE PARIS,
d'après un dessin original fait avant la démolition du trumeau en 1771.
TIRÉ DU CABINET DE Mr GILBERT.

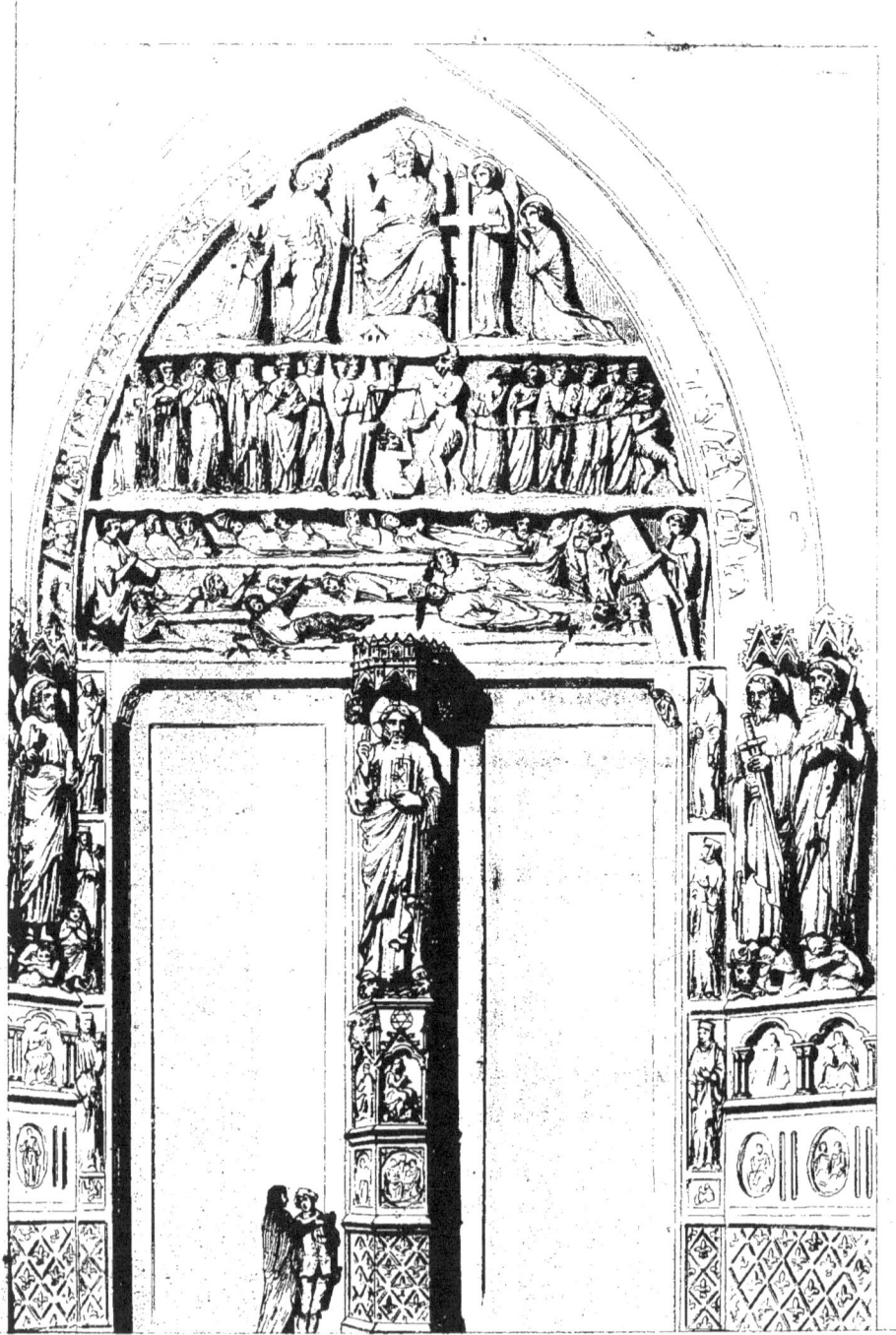

NOTRE-DAME DE PARIS.

Première Partie.

Considérations générales sur le système de la Restauration.

Monsieur le Ministre,

En nous chargeant de la rédaction du projet de restauration de la cathédrale de Paris, nous ne nous sommes dissimulé, ni l'importance de la tâche que vous vouliez bien nous confier, ni la gravité des questions et des difficultés que nous aurions à résoudre.

Dans un semblable travail on ne saurait agir avec trop de prudence et de discrétion; et nous le disons les premiers, une restauration peut être plus désastreuse pour un monument que les ravages des siècles et les fureurs populaires! car le temps et les révolutions détruisent, mais n'ajoutent rien. Au contraire, une restauration peut, en ajoutant de nouvelles formes, faire disparaître une foule de vestiges, dont la rareté et l'état de vétusté augmentent même l'intérêt.

Dans ce cas, on ne sait vraiment ce qu'il y a de plus à craindre, ou de l'incurie qui laisse tomber à terre ce qui menace ruine, ou de ce zèle ignorant qui ajoute, retranche, complète, et finit par transformer un monument ancien en un monument neuf, dépouillé de tout intérêt historique.

Aussi comprend-on parfaitement qu'à la vue de semblables dangers, l'archéologie se soit émue, et que des hommes entièrement dévoués à la conservation de nos monumens, aient dit : « En principe,
» il ne faut pas restaurer ; soutenez, consolidez, remplacez, comme à
» l'arc d'Orange, la pierre entièrement rongée par de la pierre neuve,
» mais gardez-vous d'y tailler des moulures ou des sculptures. »

Nous comprenons la rigueur de ces principes, nous les acceptons complètement, mais seulement, lorsqu'il s'agira d'une ruine curieuse, sans destination, et sans utilité actuelle.

Car ils nous paraîtraient fort exagérés dans la restauration d'un édifice dont l'utilité est encore aussi réelle, aussi incontestable aujourd'hui, qu'au jour de son achèvement; d'une église, enfin, élevée par une religion dont l'immuabilité est un des principes fondamentaux. Dans ce cas, il faut non seulement que l'artiste s'attache à soutenir, consolider et conserver; mais encore il doit faire tous ses efforts pour rendre à l'édifice, par des restaurations prudentes, la richesse et l'éclat dont il a été dépouillé. C'est ainsi qu'il pourra conserver à la postérité l'unité d'aspect et l'intérêt des détails du monument qui lui aura été confié.

Cependant, nous sommes loin de vouloir dire qu'il est nécessaire de faire disparaître toutes les additions postérieures à la construction primitive et de ramener le monument à sa première forme; nous pensons, au contraire, que chaque partie ajoutée, à quelque époque que ce soit, doit, en principe, être conservée, consolidée et restaurée dans le style qui lui est propre, et cela avec une religieuse discrétion, avec une abnégation complète de toute opinion personnelle.

L'artiste doit s'effacer entièrement, oublier ses goûts, ses instincts, pour étudier son sujet, pour retrouver et suivre la pensée qui a présidé à l'exécution de l'œuvre qu'il veut restaurer; car il ne s'agit pas, dans ce cas, de faire de l'art, mais seulement de se soumettre à l'art d'une époque qui n'est plus. Sous peine d'être entraîné, malgré lui, dans les voies les plus dangereuses, l'artiste doit reproduire scrupuleusement non seulement ce qui peut lui paraître défectueux au point de vue de l'art, mais même, nous ne craignons pas de le dire, au point de vue de la construction. En effet, la construction se trouve essentiellement liée à la forme, et le moindre changement dans cette partie si importante de l'architecture gothique en entraîne bientôt un

autre, puis un autre encore, et, de proche en proche, on est amené à modifier complètement le système primitif de construction pour lui en substituer un moderne ; et cela trop souvent aux dépens de la forme. D'ailleurs, en agissant ainsi, on détruit une des curieuses pages de l'histoire de l'art de bâtir, et plus la prétendue amélioration est réelle, plus le mensonge historique est flagrant.

Ce que nous disons pour la conservation du système de construction, nous le dirons aussi pour la conservation rigoureuse des matériaux employés dans les formes primitives, d'abord dans l'intérêt historique, et surtout dans l'intérêt de l'art ; car, en changeant la matière, il est impossible de conserver la forme ; ainsi, la fonte ne peut pas plus reproduire l'aspect de la pierre que le fer ne peut se prêter à rendre celui du bois. Au reste, il suffit, pour s'en convaincre, de jeter un coup d'œil sur les essais qui ont été tentés dans ce sens, soit à Rouen, pour la flèche de la cathédrale, soit à Séez, pour les pyramides des contreforts, soit à Rheims, pour la chapelle de l'archevêché. Partout enfin où la fonte a remplacé la pierre, l'œil le moins exercé ne peut s'y tromper. A Rouen, comme à Séez et à Rheims, la fonte n'a pu reproduire que des formes dépouillées, tandis que les moulures et les sculptures en pierre de ces monumens sont refouillées au ciseau et impossibles à mouler d'une seule pièce. Mais ce ne sont là que de faibles inconvéniens relativement à ceux bien plus graves que la fonte offre sous le rapport de la solidité. En effet, sans parler du poids, qui est beaucoup plus considérable qu'on avait pu le prévoir avant l'exécution de grandes pièces, un brusque changement de température, une commotion atmosphérique, suffisent pour briser la fonte fragile comme du verre. De plus, cette matière non seulement ne se marie jamais avec la pierre, mais elle est pour cette dernière une cause incessante de ruine, par l'oxidation que l'on ne peut jamais empêcher. Comme couleur, nous n'avons pas besoin de dire que la fonte ne peut jamais reproduire celle de la pierre, puisque, lors même qu'on la couvre d'une couche épaisse de peinture, l'oxide rouge du fer la détruit si promp-

tement qu'il faut continuellement la renouveler. Quant à la raison d'économie, elle tombe facilement devant les résultats de l'expérience et les calculs que nous donnons plus bas (1).

(1) Tableau comparé des prix des fenêtres à meneaux en pierre ou en fonte, présenté au conseil des bâtimens civils, à sa séance du 13 février 1840.

Evaluation faite pour les fenêtres de Saint-Germain-l'Auxerrois.

PIERRE.

Maçonnerie d'après un mémoire réglé et accepté par l'entrepreneur. Le résumé du mémoire se monte à 1,231 25

MENUISERIE.

Pour les calibres en feuillets, taillés sur l'épure, 27 00, courant de feuillet sapin, 0,70 c. vaut. . . 18 70
La façon desdits pour corroyer, joindre, coller, tracer et chantourner, douze journées de menuisier à 5 francs. . . 60 »
Fourniture de colle forte et clous estimés. 6 »

SCULPTURE.

8 chapiteaux à 10 fr. chaque. . 80 »

Fourniture de 17 lames de plomb entre les joints et 28 goujons en plomb. 90 »

Total. . . 1,485 95

FONTE.

En supposant la répartition des modèles sur 24 fenêtres identiquement semblables, la fonte coûterait 65 fr. les 100 kil. compris les frais de modèle.
(Il faut remarquer ici, que si les fenêtres étaient toutes variées, les frais de modèles augmenteraient beaucoup le prix du kil. de fonte.)
Le poids total d'une fenêtre, dont toutes les parties seraient fondues en coquilles et ajustées comme l'indique la figure, serait de 1,200 k. à 65 f. le k. vaut. 780 »
L'ajustement et assemblage de toutes les parties boulonnées avec 130 âmes de fer forgé, et 200 vis taraudées, retouché au burin, estimé. 600 »
Le double transport et montage conjointement avec les maçons, estimé pour le serrurier seulement. 80 »
5 journées de compagnon, maçon et garçon. 31 »

PEINTURE.

Première couche au minium et deux couches couleur de pierre, estimées, superficiel, à 1 f. 25 c. 30 »
Plus value des chapiteaux. . . 16 »
Echafaudage. 25 »

Total. . . 1,562 »

Un autre mode de restauration, tenté depuis quelques années, présente un résultat encore plus déplorable; nous voulons parler des mastics, cimens, et enfin toutes matières étrangères à la pierre, avec laquelle on a vainement essayé de les souder à l'aide de moyens toujours destructifs. L'application de ces cimens nécessite d'abord la dégradation de toutes les parties que l'on veut restaurer, plus l'emploi du fer, nouvelle cause de ruine, et tout cela, pour arriver à un résultat qui n'offre aucune chance de durée, et qui ne laisse après lui aucun vestige de ce qui existait d'abord. Admettant même que le moyen soit durable, l'aspect du mastic ne sera jamais celui de la pierre; difficile à employer, d'une sécheresse qui ne peut rendre, ni la franchise, ni le grain de la pierre, cette matière conservera toujours son apparence de pâte modelée. Ce que nous venons de dire, l'expérience l'a prouvé. Partout où ils ont été employés, ces cimens se détachent de la pierre, se gercent, se décomposent à l'air : que restera-t-il alors qu'ils seront tombés ?

Mais on ne s'est pas borné à restaurer de la sculpture par ce moyen, on a été jusqu'à remplacer de la vieille pierre par de la neuve, sur laquelle on a collé des ornemens en mastic! Dans ce cas, nous pensons que la raison d'économie était surtout invoquée. Eh bien! la sculpture dans la pierre tendre n'est pas plus chère que de la sculpture en ciment, et l'ouvrier habile préfère toujours le travail de la pierre. Il n'y a donc que la différence du prix de la matière, mais cette différence n'est pas à l'avantage du ciment, si l'on compte, et les crampons qu'il faut employer, et la difficulté de sceller, et la perte d'une grande partie de ce ciment, qui ne peut être employé que frais.

Ces motifs, Monsieur le Ministre, sont plus que suffisans pour que nous croyions devoir rejeter entièrement l'emploi de la fonte, du mastic et de toutes les matières étrangères à la construction primitive, dans le projet de restauration que nous avons l'honneur de vous soumettre.

Quant à la restauration des bas-reliefs qui ornent extérieurement

et intérieurement la cathédrale de Paris, nous croyons qu'il est impossible de l'exécuter dans le style de l'époque, et nous sommes convaincus que l'état de mutilation, peu grave d'ailleurs, dans lequel ils se trouvent, est de beaucoup préférable à une apparence de restauration, qui ne serait que très éloignée de leur caractère primitif ; car, quel est le sculpteur qui pourrait retrouver, au bout de son ciseau, cette naïveté des siècles passés ! Nous pensons donc que le remplacement de toutes les statues qui ornaient les portails, la galerie des rois, et les contreforts, ne peut être exécuté qu'à l'aide de copies de statues existantes dans d'autres monumens analogues, et de la même époque. Les modèles ne manquent pas à Chartres, à Rheims, à Amiens, et dans tant d'autres églises qui couvrent le sol de la France. Ces mêmes cathédrales nous offriront aussi les modèles des vitraux qu'il faudra replacer à Notre-Dame, modèles qu'il serait impossible d'imiter, et qu'il est beaucoup plus sage de copier.

Les principes que nous venons d'émettre, applicables, suivant nous, à toute restauration, ne sauraient être oubliés, lorsqu'il s'agit d'un monument aussi important que la cathédrale de Paris, de ce remarquable édifice placé au centre de la capitale, sous les yeux de l'autorité, visité chaque jour par tout ce qu'il y a de personnes intelligentes et éclairées. Là, il ne faut ni hésiter, ni faire d'expériences, mais marcher d'un pas sûr, ne rien risquer, réussir enfin. Pour arriver à ce résultat, il était nécessaire de déchiffrer les textes, de consulter tous les documens qui existent sur la construction de cet édifice, tant descriptifs que graphiques, d'étudier surtout les caractères archéologiques du monument, enfin de recueillir les traditions souvent si précieuses.

C'est ainsi que nous avons suivi l'édification lente de Notre-Dame, dont nous avons restauré chaque partie d'après l'époque qui lui est propre, et c'est par ces études sérieuses que nous avons pu constater les différentes phases de sa construction depuis le XIIe jusqu'au XIVe siècle. Nous avons reconnu les changemens considérables apportés dans la disposition des fenêtres de la nef et du chœur, l'adjonction

des chapelles exécutées autour de l'abside dans le XIVᵉ siècle, ainsi que la construction de celles élevées à la fin du XIIIᵉ siècle entre les contre-forts de la nef. Le plan de Turgot et les traces encore existantes nous ont permis de rétablir la décoration extérieure de ces chapelles, c'est avec le texte de Corrozet, et les fragmens en place que nous avons refait les têtes d'éperons de la nef.

L'ancien dessin (1) dont nous donnons la gravure en tête de ce rapport, et quelques descriptions (2) nous ont servi de guide pour la restauration de la grande porte de la façade occidentale. Puis, c'est à l'aide d'anciennes gravures, et surtout du précieux dessin de feu Garneray, que nous avons réédifié la flèche centrale. Enfin le texte de Sauval, confirmé par une fouille que nous avons relevée à l'époque des cérémonies funèbres du Prince royal, nous a permis de constater le niveau du sol ancien du parvis de Notre-Dame, et la disposition des treize marches indiquées par tous les historiens.

Nous donnons ici le profil de la fouille.

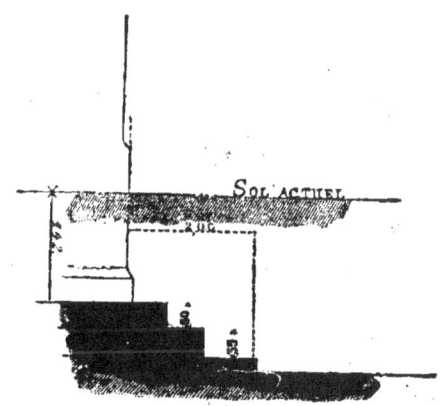

(1) Ce dessin appartient à M. Gilbert.
(2) Sainte-Foix, Dubreul, Lebœuf.

Deuxième Partie.

Description historique de la cathédrale de Paris, depuis l'époque de sa construction jusqu'à nos jours.

Ainsi que nous venons d'avoir l'honneur de le dire, monsieur le Ministre, cette partie importante et difficile de notre travail a nécessité le dépouillement de tous les textes, de tous les renseignemens graphiques et historiques relatifs à la cathédrale de Paris, mais c'est surtout par l'étude sérieuse du monument, par l'examen archéologique des formes qui le caractérisent, qu'il était possible d'arriver à la connaissance parfaite des différentes phases de sa construction.

Il fallait que cette analyse minutieuse vint expliquer, compléter, et souvent même rectifier les opinions résultant de l'examen des textes seuls; car souvent un texte peut se prêter à des interprétations diverses, ou paraître inintelligible, tandis que les caractères archéologiques sont là, comme autant de dates irrécusables, gravées sur l'ensemble et jusque sur les moindres détails du monument.

Il suffira de citer un exemple bien frappant, pris dans le monument même qui fait l'objet de ce travail. Si l'on s'en rapportait seulement aux textes, il faudrait admettre que la porte rouge, côté du nord, a été bâtie dans le XV° siècle. Or, cette porte est évidemment du XIV°, et du commencement. Le caractère de son architecture, et la vigueur de l'ornementation ne permettent aucun doute à cet égard. Dans cette immense cathédrale, on distingue trois grandes époques, et cependant les adjonctions qui, pendant trois siècles, sont venues se souder aux premières constructions, n'ont pas ôté à l'édifice une certaine unité,

une grandeur de conception bien rares dans des monumens élevés avec tant de lenteur.

La partie la plus ancienne de l'église Notre-Dame est bâtie par Maurice de Sully, dans la seconde moitié du XII° siècle; avant lui, les constructions n'étaient arrivées qu'au niveau du sol. Cet évêque employa toute sa fortune à la construction du chœur et d'une partie de la nef.

Plusieurs auteurs (1) et la tradition disent que Notre-Dame est bâtie sur pilotis, et cependant, en 1699, des fouilles faites à l'occasion de la construction du tour du chœur en marbre, et du maître-autel, prouvèrent que cette opinion est erronée (2). Ce qui fut encore confirmé par d'autres fouilles exécutées en 1774 (3).

Maurice de Sully, qui mourut en 1196, laissa 5,000 livres pour couvrir le chœur en plomb ; ainsi, à cette époque, le chœur était entièrement terminé. Après lui, les constructions furent heureusement continuées suivant les premières dispositions, pendant assez de temps pour permettre l'achèvement du vaisseau.

(1) Corrozet.

(2) « Est à noter que la fondation où sont les piliers qui portent les arcades et
» le mur au pourtour du chœur de l'église Notre-Dame, a dix-huit pieds de profondeur
» au-dessous de leurs bases qui sont enterrées six pouces plus bas que le rez-de-
» chaussée du pavé de la même église, posées sur la glaise ferme, sans pilotis ni
» plates formes, construites par le haut au-dessous du rez-de-chaussée avec trois as-
» sises de pierre de taille dure dans tout le pourtour d'une égale hauteur, et fai-
» sant retraite les unes sur les autres, posées et taillées proprement, et le surplus au-
» dessus de gros moellons et mortier de chaux et sable plus dur que la pierre. »
(*Procès-verbal de la pose du maître-autel.*)

(3) A cette époque (en 1774), le sieur Boullaud, architecte du chapitre, fit faire, derrière le chœur, une fouille de vingt-quatre pieds de profondeur et d'une grande longueur, et se trouva à un pied au-dessous des fondations, et découvrit sous chaque pilier trois assises égales de libages en pierre de Conflans, d'une grande hauteur, parfaitement conservées et posées sur terre franche. Entre les piliers, existe une bonne maçonnerie de moellon et de mortier.

L'église de Maurice de Sully forme comme le noyau de la cathédrale de Paris, et il est facile encore de la distinguer malgré la richesse de la décoration dont les XIIIe et XIVe siècles sont venus l'envelopper. Ainsi que nous le prouvons plus loin, c'est aux premières années du XIIIe siècle que l'on doit faire remonter la construction de la magnifique façade occidentale, celle des éperons et des galeries de la nef, ainsi que l'arrangement des grandes fenêtres, et c'est encore dans la seconde moitié de ce siècle que furent ajoutées les chapelles de la nef. Enfin les deux façades des transcepts, les chapelles du chœur, et une grande partie des arcs-boutans, appartiennent au XIVe siècle.

Un fait assez rare et qui peut être observé à Notre-Dame, c'est que les XVe, XVIe et XVIIe siècles n'ont rien ajouté à cette église déjà complète.

Les grosses colonnes rondes intérieures, les galeries supérieures du chœur et les grandes parties de murs élevés sur ces galeries appartiennent à la construction primitive. Alors ces murs étaient percés de fenêtres beaucoup moins longues que celles qu'on y voit aujourd'hui, quoiqu'elles aient conservé leurs colonnettes et arcs anciens. Deux de ces fenêtres à doubles biseaux se voient encore à l'entrée de la nef. Par leur élévation au-dessus des galeries, elles avaient permis la construction d'un comble d'une seule pente, dont on voit encore la trace le long du mur de la tour; les filets et les jets d'eau existent encore sur toute la face méridionale, et les deux grands éperons qui viennent maintenir les deux extrémités du transcept étaient destinés, en même temps qu'ils contrebutaient, à former les pignons de ces combles. Les grandes fenêtres que l'on y voit les éclairaient ainsi que les galeries. Cette disposition, plus simple que celle actuelle, laissait intérieurement au-dessus de l'arcature des galeries supérieures, un grand espace vide destiné peut-être à recevoir des peintures.

Le chœur conserve, au-dessous de la corniche actuelle, une large ceinture de damiers qui tiennent à la construction primitive. Quant

aux arcs-boutans, ils étaient probablement comme les deux qui existent encore contre les murs du chœur, côté du midi, couvert de dalles, ornés d'une dentelure peu saillante. Soit que les fonds aient manqué, soit que l'architecte ait, après la mort de Maurice de Sully, changé la disposition première, les galeries supérieures n'ont pas été terminées.

Des arcs doubleaux, engagés dans les murs qui les ferment aujourd'hui, feraient penser que ces galeries devaient être doubles comme les bas-côtés ; quoi qu'il en soit, elles ont été bouchées provisoirement, et avec assez peu de soin, lorsque dans le XIIIe siècle les travaux furent repris avec une grande activité.

Du reste, il y a cela de remarquable dans cette première construction de l'église Notre-Dame, depuis 1161 jusqu'en 1196, mort de Maurice, que pendant cette période on peut suivre une des transitions les plus curieuses de l'art chrétien.

Le chœur, par lequel l'évêque fondateur commença son œuvre, est encore empreint du caractère roman, et la nef construite à la fin de sa vie, ou peu de temps après sa mort, est déjà soumise au goût gothique.

Un fait intéressant nous donne la date de la construction de la belle façade occidentale.

Lebœuf nous apprend que c'est en 1218 que l'on abattit la vieille église St-Étienne, qui gênait la construction de la partie méridionale de la nouvelle basilique, et que le bas-relief du tympan de la porte Ste-Anne, sur la façade de Notre-Dame, provient de cette vieille église, ainsi que les statues qui décoraient le parvis de cette porte avant 1793 (1).

L'année de la démolition de l'église Saint-Étienne, et le replacement des sculptures qui la décoraient, à la porte Sainte-Anne, nous donnent

(1) Ces statues, données par Montfaucon dans la monarchie française, comme celles des rois de France, étaient, ainsi que le disent très bien Lebœuf et Corrozet, celles des rois de Juda.

la date positive de la construction de la façade occidentale de Notre-Dame, ce qui du reste s'accorde parfaitement avec le caractère architectonique de cette façade. Malheureusement, des statues si curieuses, qui ornaient cette porte, il ne reste plus que celle de Saint-Marcel, restaurée maladroitement en 1818.

Nous pouvons donc regarder la façade occidentale de la cathédrale de Paris comme bâtie dans la première moitié du XIIIe siècle ; son style est plein de grandeur et d'unité ; la similitude des profils qui la décorent depuis le bas jusqu'au sommet des Tours, ne peut pas laisser douter qu'elle n'ait été construite d'un seul jet, et sans interruption. Cependant les tours restèrent inachevées, les flèches en pierre qui devaient les terminer, et dont on voit parfaitement la naissance dans la construction intérieure, ne furent pas élevées.

Le style particulier à cette façade se retrouve encore dans la grande corniche qui pourtourne l'édifice, et dans les éperons de la nef.

La flèche en bois, revêtue de plomb, qui s'élevait sur le comble au milieu du transcept, devait être aussi, d'après les dessins et gravures qui seuls peuvent nous en donner une idée, de l'époque de la façade, ainsi que toute la charpente du grand comble. Un chapiteau fort curieux, taillé dans le poinçon qui existe encore au centre de la souche de cette flèche, suffit pour fixer d'une manière précise l'époque de sa construction, ainsi que celle de la charpente, évidemment du XIIIe siècle. Cette flèche, qui contenait six cloches, fut détruite en 1793.

C'est après la construction de la façade occidentale, et vers le milieu du XIIIe siècle que des modifications graves furent apportées à la basilique de Maurice de Sully. Les fenêtres de la nef et du chœur, dont nous avons déjà parlé, furent alors élargies et allongées jusque sur l'arcature des galeries, et des meneaux furent placés dans ces fenêtres avec assez peu de goût. Cette nouvelle disposition eut cela de fâcheux, qu'elle fit substituer aux combles simples qui couvraient les galeries

des terrasses avec doubles cheneaux, qui entretiennent une humidité constante sur les voûtes.

Là commencent déjà les mutilations innombrables que Notre-Dame a subies depuis, car ces grandes fenêtres ogivales, non concentriques avec les anciennes, outre qu'elles ne sont pas en proportion avec tout ce qui les entoure, sont une cause de ruine pour l'édifice, et à laquelle il est difficile d'apporter un remède efficace.

Soit que les portails des transcepts n'aient pas été achevés ou même construits par Maurice de Sully, soit que leur décoration ne fût plus dans le goût du XIIIe siècle, soit que les fenêtres de la nef et du chœur ayant déjà été agrandies, fissent paraître trop petits les jours du transcept, c'est en 1257, sous le règne de Saint-Louis, que Regnault de Corbeil, évêque de Paris, fit élever ou refaire par maître Jean de Chelles le portail méridional du transcept, ainsi que le constate l'inscription curieuse que l'on y voit encore, malgré toutes les mutilations qu'elle subit chaque jour (1). Tout le premier système d'architecture fut modifié, et des roses furent substituées aux fenêtres.

Jusqu'en 1270, les bas côtés de la cathédrale n'étaient pas ornés de chapelles, cette disposition plus simple et plus grandiose fut abandonnée à cette époque. Jean de Paris, archidiacre de Soissons, mort vers 1270, légua cent livres tournois pour élever ces chapelles (2) qui furent construites entre les contreforts, et ornées extérieurement de pignons et statues (3). Il est probable que les chapelles qui sont au commencement du chœur furent construites, sinon à la même époque que celles

(1) ANNO. DOMINI. MCCLVII. MENSE. FEBRVARIO. IDUS. SECUNDO. HOC. FUIT. INCEPTUM. CHRISTI. GENITRICIS. HONORE. KALLENSI. LATHOMO. VIVENTE. JOHANNE. MAGISTRO.

(2) Lebœuf. *Observations sur l'antiquité de l'édifice de Notre-Dame.*

(3) Plan de Turgot. — Corrozet. (*Voir les dessins, preuves à l'appui.*)

des bas-côtés de la nef, du moins peu de temps après celles-ci, car elles présentent les mêmes caractères.

Le portail septentrional fut bâti cinquante ans après celui du midi, c'est-à-dire vers l'an 1312 ou 1313. Philippe-le-Bel employa à sa construction une partie des biens des Templiers, après la suppression de l'ordre. Ainsi que nous l'avons dit plus haut, la construction de la porte rouge doit être de cette époque, quoique le docteur Grancolas dans son histoire abrégée de l'église et de l'université de Paris, prétende qu'elle ait été bâtie par Jean-Sans-Peur, depuis 1404 jusqu'en 1419 :

Les chapelles qui font le tour du chœur ainsi que les fenêtres qui décorent la galerie supérieure dans cette partie de l'édifice sont du commencement du XIVe siècle. Cette époque fit pour les fenêtres de la galerie ce qui avait été fait dans le XIIIe siècle pour les grandes fenêtres ; et tous les inconvéniens causés par les eaux pluviales sur les galeries supérieures, se reproduisent sur les voûtes des chapelles du chœur. Les actes de fondation de quelques-unes de ces chapelles, faits en 1324, donnent l'époque de leur fondation, qui s'accordent parfaitement avec leur caractère archéologique (1).

Intérieurement, les XIIe et XIIIe siècle dominent, l'importance de la nef laisse à peine apercevoir toutes les constructions faites dans le XIVe siècle.

Il ne reste plus aujourd'hui qu'une partie des bas-reliefs qui ornaient le tour du chœur, ceux qui se trouvaient dans le rond-point ont été détruits ainsi que le jubé qui en fermait l'entrée. Une inscription placée du côté du nord, au-dessus d'une figure d'homme à genoux, donnait la date de cette charmante imagerie (2).

(1) *Dissertations sur l'Histoire ecclésiastique et civile de Paris*, 1739, t. I, p. 75 et 112. — *Nécrologie du* XIIIe *siècle*. M. S., fonds de N.-D., Bibliot. du Roi, n° 3883.

(2) C'est maître Jean Ravy, qui fut maçon de Notre-Dame de Paris l'espace de vingt-six ans, et commença ces nouvelles histoires ; et maître Jean Bouteillier les a parfaites en l'an MCCCLI.

Le père Dubreul nous donne des renseignemens curieux sur cette partie intéressante de l'ornementation de Notre-Dame, dont il ne reste que les portions adossées aux stalles (1).

Il existe un procès-verbal, daté de 1699, de la démolition de l'ancien autel qui indique d'une manière fort exacte la disposition si intéressante de cet autel, de ce qui l'entourait, sa décoration, et jusqu'aux plus menus détails. Ce procès-verbal décrit aussi très minutieusement et la châsse de Saint-Marcel, qui était placée derrière le maître-autel avec son riche dais supporté par quatre colonnes de cuivre, et le petit autel des ardens, placé derrière cette châsse (2).

Trois siècles avaient travaillé à l'achèvement de cette reine des cathédrales de France, trois siècles avaient jeté dans ce grand monument tout ce qu'ils avaient pu réunir de plus riche ; tout leur art, toute leur science. Trois siècles enfin étaient parvenus à parfaire l'œuvre commencée par le pieux évêque Maurice de Sully. Le monument était complet. Pourquoi ne l'avoir pas conservé ainsi ? A partir du XIII^e siècle ce n'est plus, pour l'église Notre-Dame, qu'une suite de mutilations, de changemens sous prétexte d'embellissemens.

De cette époque, ce ne sont plus tant les intempéries des saisons qui détruisent une si belle œuvre que la main des hommes.

Lorsqu'on énumère cette suite de destructions, on ne comprend pas comment il reste encore de si beaux vestiges de l'ancien édifice. Nous

(1) Le chœur de l'église Notre-Dame est clos d'un mur percé à jour autour du grand autel, au haut duquel sont représentés en grands personnages de pierre, dorés et bien peints, l'*Histoire du Nouveau-Testament*, et, plus bas, l'*Histoire du Vieux-Testament*, avec des écrits au-dessous qui expliquent lesdites histoires. Le grand Crucifix qui est au-dessus de la grande porte du chœur avec la croix, n'est que d'une pièce ; et le pied d'iceluy, fait en arcade, d'une autre seule pièce, qui sont deux chefs-d'œuvre de taille et de sculpture. (Dubreul. — *Théâtre des antiquités de Paris.*)

(2) *Descriptions historiques des curiosités de l'église de Paris*, par M. C. P. G., 1763. Paris.

allons passer rapidement sur tous ces actes de vandalisme que notre époque veut enfin réparer.

En 1507, le parlement ordonna que la rue qui conduit du pont Notre-Dame au Petit-Pont, serait remblayée jusqu'à dix pieds de hauteur, attendu qu'il fallait *trop descendre* pour arriver à Notre-Dame, et *trop monter* pour y entrer (1). Ainsi furent enterrées les 13 marches qui précédaient les portes de la façade occidentale. Peu après, le sol du parvis finit par atteindre celui de l'église, et même par le dépasser. En 1699, l'exécution par Louis XIV du vœu de Louis XIII, fit détruire les bas-reliefs du rond-point, l'ancien maître-autel, les stalles en boiseries du XIVe siècle, le dais de la châsse Saint-Marcel et l'autel des ardens. Cette charmante décoration, dont quelques rares dessins, tapisseries et gravures nous ont laissé l'aspect, fut remplacée par la lourde architecture qui nous cache les belles colonnes du chœur. En 1725, le cardinal de Noailles fit refaire intérieurement la rose, une partie du pignon et les clochetons du côté du midi, en modifiant tous les profils et ornemens.

Ce prélat, plein d'un zèle fatal au monument, fit abattre les saillies et gargouilles qui ornaient les contreforts, et qui servaient à jeter les eaux pluviales; il les fit remplacer par des tuyaux en plomb.

L'ancien jubé, dont l'ensemble est indiqué dans une gravure de Viator et quelques fragmens dans un dessin curieux (2), fut détruit par le cardinal de Noailles, qui le fit remplacer par une lourde décoration dont la révolution de 1789 a fait justice. C'est à cette époque que l'église fut *badigeonnée* pour la première fois! Cet archevêque de Paris, nous devons lui rendre cette justice, ne borna pas ses soins à *embellir*, suivant le goût de son époque, l'église de Notre-Dame. En 1726, il fit refaire toute la couverture en plomb (3), quelques parties de la grande char-

(1) Sauval. — *Histoire des Antiquités de Paris*, t. I.

(2) Bib. royale. Estampes.—Topographie, et Artifices de la perspective, de Viator, trad. Pellegrin.

(3) Poids total du plomb : 220,240 livres.

pente, plusieurs arcs-boutans, les galeries, terrasses, et reconstruire la grande voûte de la croisée qui menaçait ruine.

En 1741, les vitraux peints des fenêtres de la nef, qui représentaient des évêques et personnages de l'ancien testament, furent détruits. En 1753, on enleva également ceux du sanctuaire qui représentaient le Christ entre la Vierge et saint Jean-Baptiste.

Le chapitre de Notre-Dame fit briser ces verrières, dont le père Dubreul parle comme d'une merveille ; ce fut un certain *Le Viel, maître-vitrier,* fort versé dans la théorie de la *peinture sur verre*, auteur d'un *Traité pratique et historique* sur cet art (1), qui fut chargé de remplacer cette magnifique décoration par des verres blancs, entourés de bordures fleurdelisées. Nous ne savons si le sieur Le Viel comprenait ainsi la *partie pratique et historique de son art* ; mais ce qu'il y a de curieux, c'est que ce malheureux ouvrier fut tellement satisfait de son œuvre de destruction, qu'il peignit sur l'une des verrières une longue inscription latine, dans laquelle il dit pompeusement que les vitraux ont été refaits en verres blancs de France, et les bordures en verres bleus de Bohême ; il termine ainsi : « Le tout fait et » peint par Pierre et Jean Le Viel frères, maîtres-vitriers à Paris. »

Nous ne comprenons pas ce que le mot peint peut avoir à faire ici. Cet acte de barbarie fut malheureusement répété bien des fois, à cette époque, dans nos cathédrales. Les chapitres voulurent trouver leurs églises trop sombres ; à Chartres, à Paris, à Reims, et dans cent autres édifices, les verres blancs remplacèrent les verrières peintes, et le badigeonnage acheva d'enlever à nos temples leur mystérieuse obscurité. Mais, à Notre-Dame, on ne se contenta pas de briser les vitraux ; les meneaux des grandes croisées furent encore recoupés, retaillés de la façon la plus déplorable, sans doute pour donner plus d'éclat et de développement aux nouveaux *vitraux peints* des sieurs Leviel.

(1) *Curiosités de l'église de Paris*, par M. C. P. G. 1765.

Ce fut probablement peu de temps après cette dernière destruction que fut enlevé le curieux vitrail du XIV^e siècle, placé dans la chapelle d'Harcourt (1).

Nous voici arrivés à l'une des mutilations les plus importantes de l'église Notre-Dame ; nous voulons parler de celle qu'a subie la porte principale du portail actuel. Ce fut le 1^{er} juillet 1771 que Soufflot posa la première pierre de la nouvelle construction, chose monstrueuse qui coûta la destruction de la figure du Christ, posée sur le trumeau du milieu, et d'une partie du beau bas-relief représentant le Jugement dernier. Cet architecte avait déjà marqué son passage à Notre-Dame, en 1756, par la construction de la nouvelle sacristie, qui vient si lourdement s'accoler aux chapelles méridionales de la cathédrale. C'est vers la même époque, en 1766, que fut construite la grande cave pratiquée sous la nef depuis les piliers de la tour jusqu'à ceux du transcept. En 1772, le chapitre fait restaurer à ses frais plusieurs des figures qui décorent les voussures de la porte de la Vierge, sur la façade occidentale (2). A partir de cette époque, les destructions deviennent si fréquentes jusqu'à nos jours, que nous avons peine à les classer.

Le dallage du chœur est remplacé de 1769 à 1775, ainsi que celui de la nef et des bas-côtés. En faisant cette opération, on élève le sol de l'église, et les bases des colonnes sont plaquées en marbre de Languedoc. Déjà, en 1699, en fondant le maître-autel, on avait constaté l'existence de deux dallages superposés, dont l'un était composé de petits carreaux octogones en marbre blanc ; ainsi, le sol actuel de l'église doit être beaucoup plus élevé que l'ancien. C'est en 1771 que fut posée la grille qui se voyait devant le portail occidental.

En 1773, l'architecte Boulland supprime toute la décoration du

(1) Ce vitrail représentait la cour céleste des papes, des empereurs, des rois, des reines, des légats, des cardinaux, des archevêques, des évêques, des religieux et religieuses de différens ordres. Il n'en existe plus qu'une description dans les *Curiosités de l'église de Paris*.

(2) *Recueil des conclusions du Chapitre de* 1767 à 1772.

mur des chapelles de la nef, du côté méridional, et la remplace par un mur lisse surmonté d'un cheneau (1).

En 1780, on badigeonne de nouveau toute l'église, et la statue colossale de saint Christophe, placée devant le premier pilier à droite en entrant, est enlevée et détruite.

En 1782, le chapitre fait remplacer le petit pavé de grès qui formait le sol de la galerie de la Vierge par un dallage en liais; puis les arcs-boutans du chœur, du côté du midi, sont engagés dans une lourde maçonnerie qui, faite dans le but de les consolider, les entraîne vers une ruine certaine.

En 1787, la façade occidentale (2) est livrée à un sieur Parvy, architecte, qui imagina un moyen de restauration fort simple : il prit le parti de couper toutes les saillies, gargouilles, moulures, colonnes mêmes, chapiteaux, enfin, tout ce qui pouvait présenter quelques difficultés à réparer. Cet architecte parvint encore à enlever à la grande galerie à jour toute son élégance, en bouchant les trèfles de son arcature avec de mauvaises dalles. Ce fut lui qui fit couper à vif tous les ornemens et moulures qui décoraient la grande rose de cette façade; qui reconstruisit, en la dénaturant, l'une des galeries de la cour des réservoirs, et qui, par une raison impossible à deviner, transforma toute l'arcature de la grande galerie, du côté de cette cour, en un parement lisse.

Ces dévastations n'étaient que le prélude de celles que la révolution de 1789 devait faire subir à Notre-Dame de Paris.

Des câbles, attachés aux statues de rois qui décoraient la galerie occidentale, les arrachèrent de leurs niches séculaires. Les saints, les apôtres des façades, furent jetés sur la place. Un grand nombre de ces débris resta long-temps après la révolution amoncelé le long des chapelles du nord. Les statues du portail méridional furent ensevelies pour

(1) Ce travail coûta 40,000 livres.
(2) *Description historique de la basilique métropolitaine de Paris*, par A. P. M. Gilbert.

servir de bornes rue de la Santé. L'un de nous en constata l'existence en décembre 1839, et les fit transporter, aux frais de la ville, au Palais des Thermes.

Les sépultures et monumens votifs intérieurs furent brisés et enlevés. Quelques-uns de ces fragmens, déposés au musée des Petits-Augustins, furent, depuis, transportés à Saint-Denis et à Versailles. Il serait peut-être à désirer que ces objets fussent rendus à la cathédrale dépouillée; dans tous les cas, nous en donnons ici une note exacte (1).

(1) Monumens enlevés de l'église Notre-Dame de Paris, transférés au musée des Petits-Augustins, leur destination actuelle.

1° Une pierre octogone ayant servi de support à une statue de l'évêque Matiffas de Bucy. Elle porte cette inscription :

Ci est le ymage de bonne mémoire Simō Matiffas de Buci de le esveschie de Soissons jadis esveques de Paris par qui furent fondées premièrement ces trois chapeles ou il gist en lā de grace MCCXXIIII et XVI et puis lē fit toutes les autres envirō le cœur de ceste eglise. Pīes poūr lui.

La statue de l'évêque, posée debout sur ce support, ne s'est pas retrouvée; mais la pierre, dont l'inscription vient d'être reproduite, est à Saint-Denis, dans la cour des Valois, où elle se dégrade. M. Debret la tient, depuis plusieurs mois, à la disposition u Ministre de l'Intérieur, afin qu'elle soit réintégrée à Notre-Dame.

2° Une statue en pierre, de grandeur naturelle, représentant Adam. Cette figure est nue. Adam se couvre les parties sexuelles d'une large feuille de figuier.

Monument de la fin du XIII° siècle, provenant, suivant Lenoir, d'un des portails de Notre-Dame. La statue a été portée à Saint-Denis, où elle gît en ce moment couchée par terre dans la cour des Valois. Les déplacemens qu'elle a subis l'ont privée des deux jambes, qui existent encore, mais séparées du corps.

3° Les deux statues à genoux, en pierre peinte, de Jean Juvenal des Ursins, et de sa femme, Michelle de Vitry. XV° siècle.

Ces deux statues font maintenant partie du musée de Versailles.

4° Inscription funéraire en l'honneur de la famille des Ursins, sur marbre blanc. XVIII° siècle.

Cette épitaphe, long-temps abandonnée dans une cour des Petits-Augustins, a

Tout le sol du chœur était pavé de tombes de cuivre très remarquables; elles furent détruites et fondues, ainsi que la curieuse statue

été, dit-on, employée comme un marbre ordinaire pour servir de revêtement. Il pourrait se faire qu'elle eût été simplement retournée, et qu'une nouvelle inscription eût été gravée sur le revers de l'ancienne.

5° La Figure agenouillée du chanoine Pierre de Fayel, avec ses armoiries, et une inscription indicative des sommes données par lui pour les sculptures de la clôture du chœur de Notre-Dame. XIV° siècle.

Cette Figure, en demi-relief, qui faisait elle-même partie de la clôture du chœur, a été portée à Versailles. Elle n'a point encore été placée dans les galeries du musée, et se trouve au rez-de-chaussée, dans une salle de dépôt, près de la galerie des tableaux-plans.

6° Une Mort, squelette d'albâtre, peint couleur de bronze, attribuée par Lenoir au sculpteur François Gentil. Ce monument, placé originairement au cimetière des Innocens, fut transféré à Notre-Dame, lors de la suppression du cimetière.

La Mort tient une faulx, et s'appuie sur un cartel portant cette inscription :

> Il n'est vivant tant soit plein d'art
> Ni de force pour résistance,
> Que je ne frappe de mon dart
> Pour donner aux vers leur pitance.
> Priez Dieu pour les trépassés.

La figure de la Mort est déposée au palais des Beaux-Arts, dans une des salles du rez-de-chaussée, au fond de la troisième cour, à droite en regardant l'hémicycle.

7° Une Vierge en marbre blanc de grandeur naturelle. XIV° siècle.

On ignore ce que ce monument est devenu.

8° Le célèbre tableau représentant toute la famille des Ursins. XV° siècle.

Ce tableau est au musée de Versailles, dans la première salle de la collection des portraits.

9° Plusieurs Vierges en pierre peinte ont été transportées du musée des Petits-Augustins à Saint-Denis. Une de ces statues provenait de Notre-Dame.

10° Statue en marbre, à genoux, du cardinal Pierre de Gondi, évêque de Paris, placée sur un entablement que portent quatre colonnes de marbre noir, au milieu desquelles on voit un grand cénotaphe de pareil marbre, chargé d'attributs et d'une inscription. XVII° siècle.

La Statue est à Versailles. Les autres parties du tombeau ont été dispersées, l'on-

équestre de Philippe-le-Bel (6). Les cercueils en plomb servirent à faire des balles ; enfin, le trésor, dont il ne reste que quelques morceaux, fut jeté dans le creuset de la Monnaie ou dispersé.

tablement se voit encore au Salon des Beaux-Arts, dans le cloître près de la chapelle. On fera remarquer à ce sujet que lors de la translation des monumens historiques de l'ancien musée des Petits-Augustins, à Versailles, on enleva un certain nombre de mausolées dont les statues ont seules reparu dans le nouveau musée, dépourvues de la décoration qui les accompagnait originairement. Pour citer quelques exemples, les armoiries, l'épitaphe, les pilastres du tombeau du cardinal Mazarin, la décoration architecturale du tombeau du commandant de Souvré, les épitaphes de Caylus et de Chérin, l'écusson, l'épitaphe et la tombe de Raymond Philippeaux, conseiller d'état, etc., etc., transférés à Versailles, n'ont pas été rétablis dans les galeries du musée.

11° Statue en marbre blanc, à genoux, d'Albert de Gondi, duc de Retz, maréchal de France.

Monument composé comme celui du cardinal de Gondi, XVII° siècle.
Même observation.
L'effigie du maréchal fait partie du musée de Versailles.

12° Louis XIV, à genoux, statue en marbre blanc, par Coyzevox.
Rendu à Notre-Dame en 1816, enlevée en 1832, puis transportée dans la chapelle de Versailles.

13° Louis XIII, à genoux, sculpté en marbre blanc, par Guillaume Coustou.
Même observation que pour la statue de Louis XIV.

14° Groupe de la descente de croix, par Nicolas Coustou.
Réintégré à Notre-Dame.

15° Mausolée du comte d'Harcourt, par Pigalle.
Réintégré à Notre-Dame, maladroitement restauré.

16° Le Christ au tombeau, bas-relief, par Vassé.
A Notre-Dame, au maître-autel.

17° Statues, en marbre blanc, de Saint-Louis et de Saint-Maurice, sculptées en marbre blanc, par Jacques Rousseau, pour la chapelle de Noailles. XVIII° siècle.
Ces figures ont été données à l'église de Choisy-le-Roy.

(1) Il existe aux Archives du royaume des dessins très complets et très bien exécutés de toutes ces tombes. M. Gilbert, conservateur de Notre-Dame, possède un dessin, peut-être unique, de la statue de Philippe-le-Bel.

(2) Voir aux Archives du royaume, les procès-verbaux détaillés de tous les objets qui composaient le trésor.

Retracer toutes ces dévastations est une chose impossible ; et, d'ailleurs, qui ne se les rappelle ou n'a entendu les raconter cent fois?

La belle flèche en bois du XIII° siècle ne résista pas à l'orage révolutionnaire, elle fut abattue, les plombs fondus, et aujourd'hui le milieu du transcept n'en laisse plus voir que la souche mutilée. La vieille basilique chrétienne, ainsi dépouillée de tout ce que la religion y avait réuni pendant six cents ans, devint un temple à la *Raison*.

Depuis cette époque, des modifications sérieuses furent encore apportées aux anciennes constructions. En 1809, un jubé en marbre, orné d'abeilles de bronze doré, et des grilles d'une belle exécution, en fer poli, et enrichies de cuivre, furent posées autour et devant le chœur. En 1811, on fit placer à toutes les fenêtres des chapelles des grilles en fer, qui masquent les meneaux de la manière la plus fâcheuse.

En 1812 et 1813, le mur des chapelles de la nef, côté septentrional, fut refait, les pignons en mauvais état furent remplacés par des frontons qui n'appartiennent à aucune époque. La corniche ancienne fut déposée et reposée dans de nouvelles conditions ; les gargouilles supprimées et remplacées par des tuyaux de descente, les arcatures des fenêtres coupées à vif et modifiées, les gargouilles des piscines brisées, et les murs incrustés de pierres neuves. Le portail du nord ne fut pas plus respecté, des restaurations sans nom modifièrent entièrement le caractère de son ornementation. Cette façade est aujourd'hui d'un effet déplorable.

En 1817, un des arcs-boutans du chœur, côté du midi, est restauré à neuf, sans tenir compte de l'ancien appareil.

En 1818, la chapelle de l'extrémité du chœur est modifiée, la fenêtre centrale est bouchée par une niche portée extérieurement sur une trompe. Ce changement fait à l'abside, au point le plus en vue, est une tache choquante sur la gracieuse ceinture des chapelles qui entourent le chœur.

C'est à la même époque, en nettoyant les figures de la porte de la

Vierge, que l'on découvrit des traces de peinture et de dorure parfaitement conservées (1).

En 1819, la chapelle de la Vierge est décorée ; elle se composait de trois chapelles dédiées à saint Louis, à saint Rigobert, et à saint Nicaise. Dans cette dernière se voyait l'apothéose de saint Nicaise, peinte sur le mur. Cette peinture a été détruite, ou peut-être cachée seulement par le badigeon. A l'entrée de cette chapelle se voyait la statue de Matiffas de Bucy, évêque de Paris, puis de Soissons. Cette statue, exhumée depuis peu des caveaux de la sacristie, était placée sur un socle orné d'une inscription.

En 1820, le département de la Seine alloue 50,000 fr. à la restauration de Notre-Dame, mais malheureusement cette somme est dépensée à faire des reprises en mastic de Dhil, qui aujourd'hui sont tombées presque partout, et à badigeonner de nouveau tout l'intérieur de l'église.

En 1831 les émeutes du mois de février détruisent l'archevêché et la vieille chapelle de l'ancien évêché.

La croix du chevet est renversée, elle brise en tombant une portion de la balustrade du grand comble, et défonce une voûte des galeries supérieures. L'un des auteurs de cet acte de vandalisme a écrit son nom sur le mur de la galerie intérieurement, avec ses qualités et la constatation du fait.

La démolition de l'archevêché entraîna avec elle la mutilation du portail du midi, si remarquable par ses bas-reliefs et son inscription.

L'état d'abandon dans lequel resta si long-temps cette partie de Notre-Dame, excita l'indignation de tous les amis de nos beaux édifices du moyen-âge. Les murs de cette façade devinrent un dépôt d'immondices, et les enfans brisèrent à coups de pierres les bas-reliefs de ce portail, que le temps avait respectés l'espace de six cents ans.

En 1837, par l'intervention de l'administration de l'intérieur, des

(1) Gilbert.

cultes, et de l'instruction publique, et sur le rapport de l'un de nous, le remblai du jardin du côté du midi fut suspendu, et la préfecture de la Seine fit faire une nouvelle étude du nivellement.

Enfin, c'est en 1840 que furent exécutés les derniers essais de restauration en mastic des clochetons du nord et de la première chapelle de la nef, côté méridional. Malheureusement au lieu de chercher à rétablir les pignons aigus qui existaient dans l'origine, on s'est contenté de copier les lourds frontons ajoutés sur la face du nord en 1812 et 1813.

Troisième Partie.

Restauration extérieure.

Nous venons, monsieur le ministre, de tracer le tableau bien rapide et bien triste des dégradations et des mutilations de toutes sortes qui depuis si long-temps déshonorent notre belle cathédrale. Il nous reste à parler des moyens que nous avons cru devoir employer pour réparer tant de désastres.

Dans l'exécution de l'important travail que nous avons l'honneur de vous soumettre, travail composé de vingt-deux feuilles de dessins, et d'un devis de toute la dépense, nous sommes restés constamment fidèles aux principes que nous avons émis précédemment sur la restauration en général. Nous avons repoussé complètement toute modification, tout changement, toute altération, tant de la forme et de la matière que du système de construction. C'est avec un respect religieux que nous nous sommes mis à la recherche des moindres vestiges des formes al-

térées soit par le temps, soit par la main des hommes. Et lorsque ces renseignemens nous ont manqué, c'est à l'aide de textes positifs, de dessins, de gravures et surtout en puisant des autorités dans le monument même que nous avons procédé à la restauration.

Loin de nous l'idée de compléter une œuvre aussi remarquablement belle, c'est là une prétention à laquelle nous avouons ne rien comprendre. Croit-on, par exemple, que ce monument gagnerait à la construction des deux flèches (d'une forme d'ailleurs fort hypothétique) au-dessus des deux tours ? Nous ne le pensons pas. Et même, en admettant une réussite complète, on obtiendrait peut-être par cette adjonction un monument remarquable, mais ce monument ne serait plus Notre-Dame de Paris.

Rendre à notre belle cathédrale toute sa splendeur, lui restituer toutes les richesses dont elle a été dépouillée, telle est la tâche que nous nous sommes imposée, elle est certes assez belle pour qu'il soit inutile de vouloir y rien ajouter.

Quant à la consolidation, nous n'en parlerons pas ici, tous les détails de ce travail sont scrupuleusement consignés et appréciés dans le devis estimatif.

Nous ne nous occuperons donc que de la restauration proprement dite. Nous avons déjà signalé les nombreuses dégradations qui marquent le passage de l'architecte Parvy, dans les travaux faits à Notre-Dame. C'est à l'aide d'un précieux dessin appartenant à M. Dépaulis, et surtout en consultant avec soin les restes qui avaient échappé au marteau des maçons, que nous avons pu restaurer le riche encadrement de la rose, et les belles gerbes de crochets qui s'épanouissaient à chaque angle des contreforts.

Avant cet architecte, Soufflot avait le premier osé porter la main sur la sculpture si justement admirée de notre cathédrale. Enfin les démolisseurs de 1793 vinrent achever l'œuvre de destruction en renversant toutes les statues ; les rois et les saints, rien ne fut épargné. Dans notre restauration nous proposons le rétablissement de toutes ces

sculptures; car tout se lie dans cet ensemble de statues et de bas-reliefs, et l'on ne peut laisser incomplète une page aussi admirable, sans risquer de la rendre inintelligible. C'est en prenant des exemples dans nos anciennes cathédrales que nous avons rétabli les 28 rois dans leurs niches (1), le Christ bénissant, et les douze apôtres dans les ébrasemens

(1) A Chartres, les statues des rois qui ornent le portail du midi, sont des rois de Juda, ainsi que le prouve une figure de Jessé qui est placée sous le premier.

A la cathédrale de Paris, toutes les autorités que nous avons consultées n'admettent, sur le portail, que des rois de France, et cependant la statue de Pepin, placée au centre et montée sur un lion, est précisément dans la même condition que celle de David, du portail de Chartres, posée de même sur un lion ; à Reims, les statues colossales du portail de Notre-Dame étaient de même des rois de France.

Pièce du XIII° siècle, publiée par M. A. Jubinal, extraite des vingt-trois manières de Vilain. (*Manuscrit*.)

Li vilains Babuins est cil ki va devant Nostre-Dame, à Paris, et regarde les rois et dist : « Ves-là Pépin, vès-là Charlemainne, » et on li coupe sa borse par derrière.

Bib. royale : *Manuscrit 5921*, écriture du XIII° siècle.

Extrait : *Hæc sunt nomina regum Francorum* IN PORTA *Beatæ Mariæ Parisius scripta.*

Primus rex.	Clodoveus.	XVII	— Hildericus.
Secundus —	Lotharius.	XVIII	— Pippinus.
Tertius. —	Chilpericus.	XIX	— Karolus magnus.
Quartus —	Lotharius.	XX	— Lodovicus filius ejus.
Quintus —	Dagobertus.	XXI	— Lotharius.
Sextus —	Clodoveus.	XXII	— Karolus.
Septimus —	Lotharius.	XXIII	— Lodovicus balbus.
Octavus —	Theodoricus.	XXIV	— Karolus.
Nonus —	Hildericus.	XXV	— Odo.
X	— Theodoricus.	XXVI	— Karolus.
XI	— Clodoveus.	XXVII	— Rudolfus.
XII	— Hildebertus.	XXVIII	— Ludovicus.
XIII	— Clodoveus.	XXIX	— Lotharius.
XIV	— Lotharius.	XXX	— Ludovicus regnavit anno uno.
XV	— Chilpericus.		
XVI	— Theodericus.	XXXI	— Hugo.

de la porte centrale, les huit figures de la porte de la Vierge, et les huit statues romanes de celle sainte Anne.

Dans les quatre niches des éperons nous replaçons saint Denis, la religion juive, la religion chrétienne et saint Étienne (1), et sur les piédestaux vides de la galerie de la Vierge, la belle statue qui lui avait valu ce nom, puis les anges qui l'accompagnaient, ainsi que les deux statues d'Adam et d'Eve entre les contreforts des tours.

Nous avons remplacé les abat-sons hideux qui viennent aujourd'hui ronger les faisceaux de colonnes des grandes fenêtres des tours par un système analogue, qui, tout en préservant le beffroi, laisserait voir les grandes proportions des fenêtres, et ne nuirait plus à l'ancienne construction extérieure.

Si de la façade occidentale nous passons aux façades latérales, des dégradations plus importantes encore dénaturent presque complètement l'aspect du monument; nous avons eu à rétablir les murs des chapelles de la nef, avec leur ancienne décoration de pignons, niches,

XXXII	— Robertus.	XXXVI	— Ludovicus.
XXXIII	— Henricus.	XXXVII	— Philippus, bonus rex.
XXXIV	— Philippus.	XXXVIII	— Ludovicus, filius ejuz.
XXXV	— Ludovicus.	XXXIX	— Ludovicus qui regnat.

Il est à remarquer, dans ce catalogue, qu'il y a trente-neuf rois, et que dans la galerie de la façade occidentale, il n'y a place que pour vingt-huit; mais, dans le titre, le mot *in portâ* indique que ces noms étaient inscrits soit sur le pied-droit de la porte principale, soit sur les ventaux.

(1) (Corrozet). — Le dessin, appartenant à M. Dépaulis, indique d'une manière positive, sur l'éperon du côté de l'Hôtel-Dieu, une statue d'évêque; sur ceux qui viennent ensuite, la Religion juive, puis la Religion chrétienne, et enfin, sur le dernier, une figure drapée et nimbée.

(*Curiosités de Paris*, par M. C. P. G.). — Sur les quatre grands pilastres sont représentées, en grandes figures, deux *Femmes couronnées*, dont l'une représente la Religion; l'autre, la Foi (la Religion chrétienne et la Religion juive); du côté de l'archevêché, saint Denis, et du côté du cloître saint Étienne.

statues et gargouilles (1), les contreforts, à couronner des pinacles et statues qui les terminaient, ainsi que l'indiquaient les textes et surtout la trace de cette décoration qui existe encore sur place. En effet les contreforts ont conservé les supports de leurs gargouilles, et la corniche qui recevait les pinacles, comme le prouve d'une manière positive le texte de Corrozet que nous donnons en note (2). Aux deux extrémités du transcept, des travaux importans de restauration sont commandés par le mauvais état des constructions. Les deux grandes roses, surtout celle du nord, tombent en ruine, et celle du midi, quoique refaite par le cardinal de Noailles, exigera bientôt une reconstruction complète.

La restauration de ces roses, ornées de si beaux vitraux, demande un examen approfondi de leur construction, vicieuse dès l'origine, et à laquelle il deviendra nécessaire d'apporter des modifications. Peut-être pourrait-on, sans changer leurs profils intérieurs et extérieurs, leur donner une solidité beaucoup plus grande en augmentant leur épaisseur. La rosace supérieure et les deux clochetons du pignon septentrional sont dans le plus triste état ; le caractère de ces parties importantes de l'édifice est tellement dénaturé, et leur solidité si précaire, que nous avons dû les restaurer presque entièrement, et cela avec d'autant moins de regret, que l'ornementation des deux portails a été gâtée et totalement changée. Les restaurations que nous proposons rendront à ces belles façades toute l'élégance qu'elles ont perdue.

(1) **Plan de la ville de Paris, par Turgot.**
Côté du nord, près le portail du transcept, le support du premier pignon des chapelles de la nef existe : c'est une petite figure d'homme, accroupie. De ce côté, quelques crochets de l'ancienne corniche se voient encore dans la corniche neuve, refaite en 1812.
(Voir le dessin : *Détail d'une travée de la nef*).

(2) Tout le comble est appuyé d'arcs-boutans, au bout desquels, en partie, sont des pyramides carrées et triangulaires, aux effigies de rois et autres personnages qui sont dedans et dessus. (Corrozet.)

Dans la nef et le chœur, le rétablissement des redens de toutes les grandes fenêtres nécessitera la reconstruction de la partie supérieure de tous leurs meneaux. Au-dessus des chapelles du chœur, du côté du midi et à l'abside, les éperons qui reçoivent la poussée des arcs-boutans, ont été flanqués de lourdes constructions en maçonnerie, dans le but de les consolider. Ces placages, mal combinés, portant à faux et du plus fâcheux effet, doivent être enlevés, et les éperons réparés, en se renfermant dans leur ancienne épaisseur.

Une des questions les plus graves de la restauration, est certainement celle soulevée par la réparation des fenêtres des galeries. Ces fenêtres, ainsi que nous l'avons dit dans la partie historique de notre rapport, n'appartiennent à aucun style. Cette construction provisoire, faite à l'époque où l'on abandonna probablement l'idée de doubler les galeries du premier étage, est dans un état de dégradation auquel il est indispensable d'apporter remède. Déjà au XIVe siècle les architectes frappés de la laideur de ces baies, ont remplacé celles de l'abside par des grandes fenêtres à meneaux qui présentent les mêmes inconvéniens que celles de la nef et du chœur, en rendant indispensable le remplacement des combles simples par de terrasses et cheneaux. Or, ici, trois questions se présentent : doit-on conserver les fenêtres actuelles des galeries, et les réparer dans leur forme bâtarde ? doit-on les restaurer dans le style du XIVe siècle ? ou bien doit-on les reconstruire dans celui des galeries ?

Nous n'avons pas cru devoir trancher d'une manière positive une question aussi délicate. Quoique dans nos dessins nous ayons indiqué la restauration de ces fenêtres dans le style des galeries, nous ne donnons cependant pas la question comme résolue. Voici les motifs qui nous ont fait pencher vers ce parti.

Continuer les fenêtres dans le style du XIVe siècle, ainsi que cela a été commencé à l'abside, serait une chose défectueuse sous le rapport de la construction, ainsi que nous venons de le dire. Les rétablir suivant leur forme provisoire, ce serait constater un fait curieux, puis-

qu'il donne la preuve d'un projet de galerie double. Mais sacrifier l'aspect des faces latérales de Notre-Dame à ce fait, ne serait-ce pas une chose puérile? une inscription, un figuré tracé sur la pierre, ne suffiraient-ils pas aux exigences de l'archéologie?

Dans tous les cas, nous avons pensé que dans *nos dessins* il était convenable de remplacer ces laides ouvertures par des fenêtres en harmonie avec le style général des façades, ne fût-ce que pour faciliter la solution de cette question difficile.

A l'abside, une restauration importante doit compléter l'aspect si riche des chapelles, c'est celle des deux derniers éperons, dont les couronnemens enlevés ou détruits, ont été remplacés dans le XVe siècle, par de petites pyramides maigres, et tout à fait en désaccord avec les beaux clochetons du chœur. Ces pyramidions, en très mauvais état, remplacent de grands pinacles ornés de colonnes et de statues, ainsi que cela était pratiqué dans beaucoup de monumens du XIV siècle. Il est difficile sur ce point de ne pas restaurer à coup sûr, car le soubassement et les bases mêmes des colonnes sont encore à leur place. Il ne nous reste plus à parler que de la flèche centrale, construite en charpente, couverte de plomb. Cette flèche, qui complétait si bien la cathédrale de Paris, avait cent quatre pieds, depuis le faîtage du comble jusqu'au coq (1).

Les gravures d'Israël Sylvestre, et surtout un précieux dessin de feu Garneray (2) nous ont permis de la restaurer complètement.

Restauration intérieure.

Un débadigeonnage complet nous paraît être la première opération à faire à l'intérieur de Notre-Dame, et pour connaître l'état des voûtes

(1) *Curiosités de Paris,* par M. C. P. C. 1765.
(2) Nous possédons un calque de ce précieux dessin, fait avant la révolution de 1789.

qui peuvent être moins bonnes qu'on ne le suppose, et pour retrouver les traces de peinture qui pourraient exister, ainsi qu'il est permis de l'espérer d'après les résultats obtenus par quelques essais partiels. Toutefois le mode d'exécution de ce travail nous paraît être de la plus grande importance. Il est évident que dans ce cas la brosse et l'éponge peuvent être seuls employées, et que le grattage doit être totalement exclu. Nous devons dire cependant qu'à moins que ce lavage ne nous donne la preuve positive d'un système général de peinture adopté autrefois à l'intérieur de Notre-Dame, nous ne pensons pas que ce parti doive être adopté. Jusque là nous n'avons admis la peinture que comme décoration des chapelles, ou de certaines parties de l'église.

Quant à la peinture sur verre, quoique dans notre devis nous lui ayons réservé un chapitre à part, nous croyons cependant que l'exécution de verrières peintes serait un des plus splendides moyens de décoration intérieure, rien ne pouvant égaler la richesse de ces peintures transparentes, complément indispensable des monumens de cette époque. Aussi parmi nos dessins en avons-nous donné un spécimen exécuté d'après les vitraux de la cathédrale de Bourges. Vous avez bien voulu, Monsieur le Ministre, nous communiquer une demande de Monseigneur l'archevêque, relativement à l'abaissement de la tribune de l'orgue. Nous sommes les premiers à reconnaître tous les inconvéniens de l'état actuel signalés par Monseigneur; mais malheureusement cette tribune a été construite dès le treizième siècle dans le but de maintenir la poussée des arcs des galeries qui portent les deux énormes tours; la destruction, ou même l'abaissement simple de cette tribune, pourrait donc présenter de grands dangers qu'il serait imprudent de provoquer. Quant à la question archéologique, elle a trop peu d'importance, relativement à celle que nous venons de donner, pour que nous en parlions.

Dans une restauration comme celle de Notre-Dame, il est impossible de ne pas chercher à mettre en harmonie avec l'architecture de l'édifice tous les objets accessoires, surtout lorsqu'ils ont une impor-

tance réelle. Ainsi, nous remplaçons les grilles contournées et de mauvais goût des tribunes par des grilles plus en rapport avec l'architecture qu'elles accompagnent. Les exemples de serrurerie ne nous manquent pas à Rouen, à Saint-Denis, à Saint-Germer, à Notre-Dame de Paris même, sur les belles portes de la façade occidentale.

Nous avons donné, dans nos dessins, une restauration du chœur de Notre-Dame, tel qu'il était avant 1699; mais ce travail n'est qu'une étude archéologique dont nous n'admettons pas l'exécution; car nous pensons qu'il serait fâcheux de détruire, sans de bonnes raisons, un souvenir historique aussi important que celui-là. D'ailleurs, il serait peut-être hasardeux de détruire une chose exécutée avec un semblable luxe, sinon avec goût, pour la remplacer par des formes sur lesquelles il ne reste plus que quelques descriptions ou quelques renseignemens assez vagues. Dans tous les cas, si l'on devait changer quelque chose à la décoration actuelle du chœur de Notre-Dame, ce ne pourrait être qu'après l'achèvement de la restauration extérieure et l'entière exécution des travaux intérieurs. Alors, pourrait-on peut-être dégager seulement les colonnes et les ogives du rond-point enveloppées dans ces massifs revêtemens de marbre rouge, puis enlever les tableaux et déboucher les ogives au-dessus des bas-reliefs du XIV^e siècle. Quant aux stalles, bien qu'elles ne soient nullement en harmonie avec l'édifice, tant de raisons plaident en faveur de leur conservation, qu'il n'est pas permis de songer à les détruire ou à les déplacer. Si nous n'avons pas donné dans nos dessins le chœur de Louis XIV, c'est qu'il ne présentait aucun intérêt sous le rapport de l'art, et qu'il n'y avait aucune utilité à le reproduire.

Quoique le dallage de la nef de Notre-Dame ait été surélevé, nous ne pensons pas qu'il soit nécessaire de le baisser. Cette opération, fort coûteuse, et qui n'ajouterait que peu d'effet à la grandeur du vaisseau, aurait encore l'inconvénient de diminuer le nombre de marches que nous sommes parvenus à placer au-devant du portail; car c'est avec beaucoup de peine, à l'aide d'un travail consciencieux sur le nivèle-

ment des abords de la cathédrale, que nous avons pu replacer quatre marches seulement devant les trois portes de la façade occidentale. Ce travail, que nous avons indiqué dans un plan général, présentait de grandes difficultés, parce qu'il fallait, avant tout, éviter le déchaussement des maisons de la rue d'Arcole, déchaussement qui ne pourrait être exécuté qu'à l'aide d'indemnités considérables.

Quatrième Partie.

Sacristie.

La démolition de l'Archevêché, en supprimant toutes les dépendances de l'ancienne sacristie de Notre-Dame, a rendu indispensable la construction d'un nouveau bâtiment destiné à cet usage. Plusieurs projets ont déjà été présentés à l'administration des cultes. La première difficulté qui se rencontrait pour l'exécution de ces différens projets provenait de l'emplacement à choisir.

Devait-on conserver le local actuel? devait-on élever la nouvelle sacristie derrière l'abside, ou la comprendre dans l'intérieur de Notre-Dame, soit en occupant plusieurs chapelles, soit en modifiant quelque partie du plan de l'église.

L'emplacement situé derrière l'abside aurait l'inconvénient de masquer l'un des points les plus beaux de l'église métropolitaine, et éloignerait d'ailleurs les bâtimens de la sacristie du chœur, tellement que le service serait toujours très difficile et deviendrait même impossible les jours de fêtes, lorsque les bas-côtés sont remplis de monde.

Placer la sacristie dans l'intérieur même de Notre-Dame, ce serait admettre que le plan de la basilique peut être modifié, et nous avons,

à cet égard, repoussé toute idée de changement de l'ensemble ou des détails de l'édifice.

Quant à nous, nous avions déjà manifesté notre opinion à cet égard dans le projet d'archevêché que nous avons eu l'honneur de soumettre à Votre Excellence, en janvier 1842. A cette époque, comme aujourd'hui, nous avons cru devoir nous en tenir à l'emplacement actuel, comme le seul possible.

En agissant ainsi, nous nous sommes appuyés sur les dispositions analogues des sacristies de Chartres, de la Sainte-Chapelle de Paris (1), de celle de Vincennes, et de tant d'autres, toujours placées sur le flanc du monument principal. Évidemment, ce parti est le seul qui soit réellement dans le caractère de l'architecture gothique. On a quelquefois parlé de déguiser, de masquer, autant que possible, cette annexe indispensable, tout cela pour éviter de nuire à la symétrie du monument ; mais cette idée est tout-à-fait contraire à celle des architectes gothiques, qui se sont toujours gardés de dissimuler un besoin. C'est même grâce à cette liberté dans la composition de leurs plans que ces artistes nous ont transmis des édifices aussi remarquables par la variété motivée de leurs constructions que par la beauté de leurs détails.

Au reste, la disposition que nous proposons est celle qui a existé de tout temps ; et, pour construire la sacristie actuelle, Souillot a démoli, de ce côté, un passage qui communiquait avec l'ancienne sacristie de la métropole, et tenait alors à l'évêché. La gravure que nous avons fait exécuter, d'après une ancienne tapisserie du XV^e siècle, en donne la preuve, ainsi que plusieurs gravures d'Israël Sylvestre.

(1) Voir le *fac-simile* d'un ancien dessin représentant la sainte chapelle avec la sacristie, détruite sous Louis XVI.

Le projet que nous avons aujourd'hui l'honneur de vous soumettre, Monsieur le Ministre, n'est donc que l'étude en grand de la disposition prise par nous dans notre projet d'archevêché. Nous avons choisi l'emplacement actuel consacré par un long usage, parce qu'il est le plus à proximité du chœur, et parce qu'il permet d'isoler ce bâtiment de l'église, dont il ne masque qu'une faible partie, et sur un point qui, d'ailleurs, l'a toujours été.

Ce parti présente encore l'avantage de n'apporter aucun changement dans la disposition générale du plan de Notre-Dame.

Le choix de l'emplacement une fois arrêté, il nous restait encore à résoudre la question du style à adopter pour cette annexe, si peu importante relativement à l'ensemble de la cathédrale. Nous l'avouons, Monsieur le Ministre, il ne nous a pas semblé possible d'hésiter un instant ; car nous avons la conviction qu'il fallait rester en harmonie avec cette partie du monument.

Il est évident que si l'on abandonne l'imitation de l'architecture de

Notre-Dame pour édifier une sacristie dans le style de notre époque, autant vaut peut-être conserver celle de Soufflot en la complétant.

Les formes de cette architecture ne sont certainement pas plus en désaccord avec le monument que celles en usage aujourd'hui. Dans l'un et l'autre cas, il est positif que ce serait là une tache sur le flanc de Notre-Dame. Nous avons cru devoir considérer la sacristie comme partie inhérente au monument, et, par conséquent, nous ne pouvions que nous efforcer d'en imiter le style.

Du reste, Monsieur le Ministre, nous avons fait tous nos efforts pour satisfaire aux données du programme que vous avez bien voulu nous adresser. Nous avons établi au rez-de-chaussée tous les services journaliers de plein-pied avec le sol de l'église. Un grand vestibule et le petit passage couvert permettraient aux processions de prendre leur ordre avant d'entrer dans le chœur. Les latrines sont disposées le plus en dehors possible du bâtiment, de manière à éviter la mauvaise odeur. Une porte de service est réservée pour l'entrée directe du vin dans la cave et pour la vidange de la fosse. Un large soupirail, donnant dans la petite cour, du côté de l'ouest, permet l'introduction du bois et du charbon qui seront nécessaires pour chauffer le calorifère établi dans une des caves; enfin, l'escalier présente une communication facile du grand vestibule à la salle capitulaire, qui, par son étendue, pourra, dans certaines occasions solennelles, recevoir un grand concours de monde : elle servira de bibliothèque et de lieu de réunion pour le chapitre

Il nous reste, Monsieur le Ministre, à vous faire part des motifs qui nous ont déterminés dans le choix des échelles adoptées pour l'exécution des dessins. Nous avons pensé que l'échelle d'un centimètre pour un mètre était celle qui convenait le mieux aux ensembles, d'abord parce qu'elle est imposée par l'administration, puis parce qu'elle nous permettait de saisir plus facilement l'aspect général de notre restauration. Une échelle plus grande n'aurait pu l'être assez pour faire voir dans les dessins de façades toutes les délicatesses de la construction et

de la forme, sous peine d'avoir des feuilles d'une dimension démesurée et difficiles à embrasser d'un seul coup d'œil. Mais aussi, pour les détails, nous avons choisi une échelle beaucoup plus grande, c'est-à-dire de quatre centimètres pour un mètre, ce qui nous a permis d'indiquer d'une manière précise toutes les formes de l'architecture et de l'ornementation des points importans que nous proposons de restaurer.

Quant à la dépense qu'entraînera l'exécution des travaux nécessaires pour la restauration *complète* de Notre-Dame et la construction d'une sacristie neuve, nous avons cru devoir la prévoir aussi largement et aussi complètement que possible; mais nous avons disposé nos devis de façon à ce qu'il soit très facile d'établir toutes les coupures et divisions que Votre Excellence pourra juger convenables pour fractionner le travail.

Nous avons l'honneur d'être, avec le plus profond respect,

Monsieur le Ministre,

De Votre Excellence,

Les très humbles et très obéissans serviteurs,

LASSUS, VIOLLET-LEDUC.

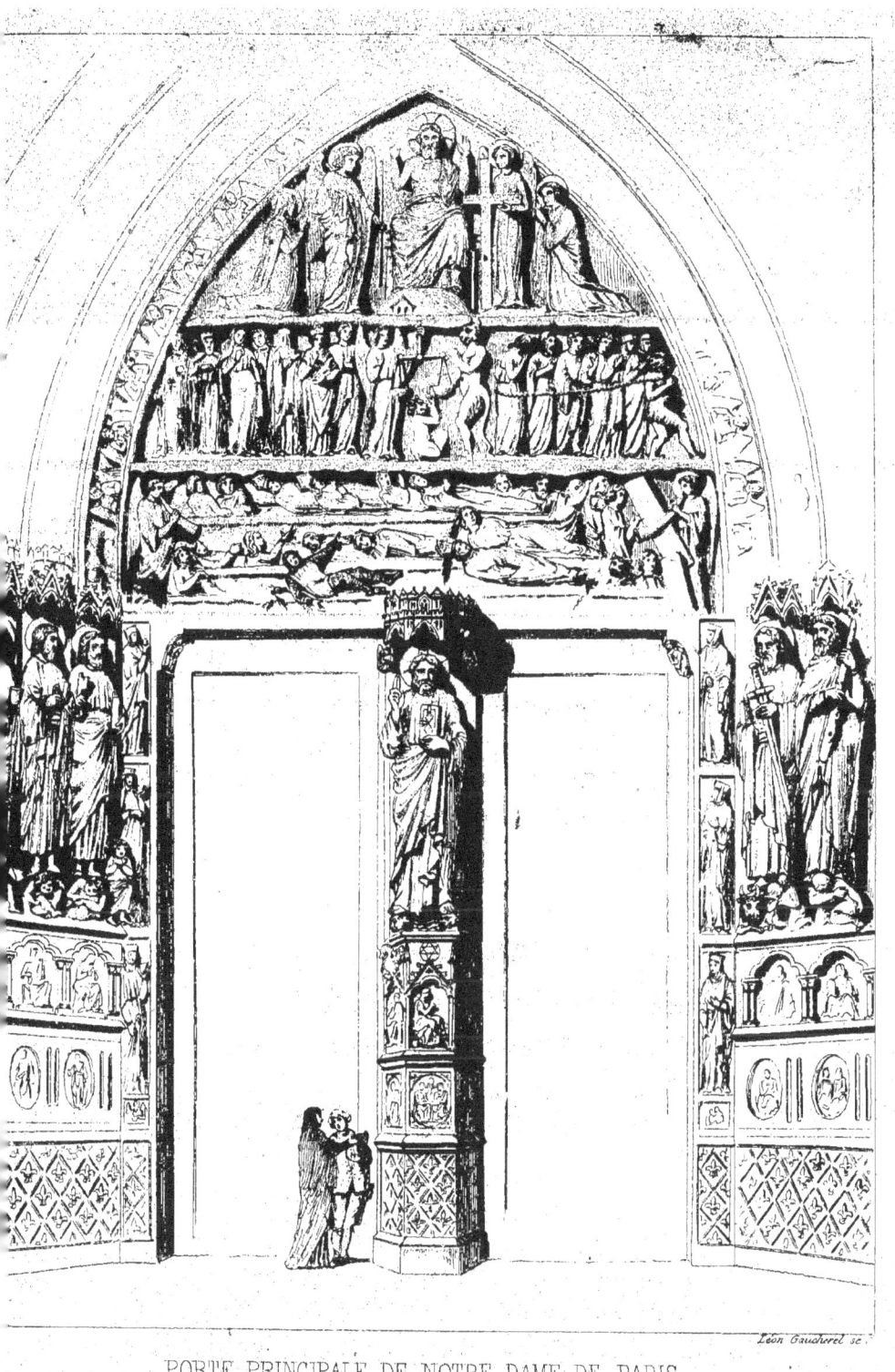

PORTE PRINCIPALE DE NOTRE DAME DE PARIS,
d'après un dessin original fait avant la démolition du trumeau en 1771.
TIRÉ DU CABINET DE Mr. GILBERT

www.ingramcontent.com/pod-product-compliance
Lightning Source LLC
Chambersburg PA
CBHW030116230526
45469CB00005B/1658